北魏墓誌精粹四

上海書畫出版社

圖書在版編目（CIP）數據

北魏墓誌精粹四，崔猷墓誌、高道悅墓誌、高道悅妻李氏墓誌、步壽墓誌、賈思伯墓誌、王雍墓誌 / 上海書畫出版社編 . ——上海：上海書畫出版社，2022.1
（北朝墓誌精粹）

ISBN 978-7-5479-2773-1

I . ①北… II . ①上… III . ①楷書－碑帖－中國－北魏 IV . ①J292.23

中國版本圖書館CIP數據核字（2021）第280747號

叢書資料提供

王　東　楊永剛　鄧澤浩　程迎昌
王新宇　吳立波　孟雙虎　楊新國
閻洪國　李慶偉

北朝墓誌精粹

北魏墓誌精粹四

崔猷墓誌　高道悅墓誌
高道悅妻李氏墓誌　步壽墓誌
賈思伯墓誌　王雍墓誌

本社　編

責任編輯　馮　磊
審　　讀　陳家紅
整體設計　簡　之
技術編輯　包賽明

出版發行　上海世紀出版集團
　　　　　上海書畫出版社
地　址　上海市閔行區號景路159弄A座4樓
郵政編碼　201101
網　址　www.shshuhua.com
E-mail　shcpph@163.com
製　版　上海久段文化發展有限公司
印　刷　浙江海虹彩色印務有限公司
經　銷　各地新華書店
開　本　787×1092mm　1/12
印　張　7
版　次　2022年3月第1版
　　　　2022年3月第1次印刷
書　號　ISBN 978-7-5479-2773-1
定　價　五十圓

若有印刷、裝訂質量問題，請與承印廠聯繫

前　言

北朝時期的書跡，多賴石刻傳世，在中國書法史中佔有着極其重要的位置。由於極具特色，後世將這個時期的楷書統稱爲『魏碑體』。特別是北魏孝文帝遷都洛陽之後，留下了非常豐富的石刻文字，常見的有碑碣、墓誌、造像、摩崖、刻經等。在這數量龐大的『魏碑體』中，數量最多，保存相對最爲妥善的無疑當屬墓誌了。墓誌刊刻之石多材質精良，埋於地下亦少損壞，絕大多數字口如新刻成一般，最大程度保留了最初書刻時的原貌。

北朝時期的楷書與唐代的楷書有著非常大的不同，整體而言，字形多偏扁方，筆畫的起收處少了裝飾的成分，也多了一分質樸生澀的氣質。

至清代中晚期，北朝石刻書法開始受到學者和書家的重視。至清末民國時，北朝墓誌的出土漸多，這時期出土的墓誌拓本流佈較廣，且有近百年來的出版傳播，其中不少書法精妙者成爲墓誌中的名品。而近數十年來所新出的北朝墓誌數量不遜之前，但傳拓較少，出版亦少，對於書法愛好者及學習者而言，相對較爲陌生。這些新出的墓誌以河南爲大宗，其他如山東、陝西、河北、山西等地亦有出土。其中有不少屬於精工佳製，也有一些相對略顯草率。自書法的角度來說，不少墓誌與清末至民國時期出土者書風極爲接近，另亦有不少屬於早期出土墓誌中所未見的書風，這些則大大豐富了北朝書法的風貌。

本次分冊彙編的墓誌絕大多數爲近數十年來所出土，自一百多種北朝墓誌中精選而成。所收墓誌最早者爲《司馬金龍墓誌》，刻於北魏太和八年（四八四）十一月十六日。最晚者爲《崔宣默墓誌》，刻於北周大象元年（五七九）十月二十六日。共收北朝各時期墓誌七十品。其中北魏墓誌五十五品，東魏墓誌五品，西魏墓誌三品，北齊墓誌四品，北周墓誌三品。這些墓誌有的是各級博物館所藏，有的是私家所藏，除少數曾有原大出版之外，絕大多數的都是首次原大出版，亦有數件墓誌屬於首次面世。

由於收錄的北魏墓誌數量相對最多，所以我們又以家族、地域或者風格進行分類。元氏墓誌輯爲兩冊，楊氏墓誌輯爲一冊，山東出土之墓誌輯爲一冊，書法剛健者輯爲一冊，奇崛者輯爲一冊，清勁者輯爲一冊，整飭者輯爲一冊。東魏、西魏輯爲一冊，北齊、北周輯爲一冊。

所有選用的墓誌拓片均爲精拓原件拍攝，先爲墓誌整拓圖，次爲原大裁剪圖，有誌蓋者亦均如此（偶有略縮小者均標明縮小比例）。旨在爲書法愛好者及學習者提供更爲豐富的書法資料。

對於書法學習者來說，原大字跡亦是學習的最好範本。

目録

崔猷墓誌

魏故貞外散騎常侍清河崔府君墓誌銘并序

君諱猷字孝孫東清河郡人啓源命椒其来尚矣少典炎德感火瑞營都於曾王有

天下應八世五百餘年伯衾為堯秩回忝佐禹治洪大師以冀同達圓穆伹因分封命

武君其後寫羋業英鄰官屍相龍七世祖岳元嘗晉散騎侍郎高祖嵡道棠大司農祖

梁陵太守曜允達德懋鄉家當世宗事父清河太守靈璂言行无玷故名秀一時故太傅頌

尚書令宣公即君從父也君風槩凤成識藝早立年方志學魏感南被圍門正從便

堪晉險奉鎮代法太和十三年召補州主簿十七年高祖鸞駕南轅荊遷河洛于時三府妙選務盡門

賢除君司徒行參大將軍府尋轉大將軍府中兵參軍事廿二年薰貞外散騎常侍勞渦陽還京除同徒

本州別駕又除大將軍府中兵參軍事又除本郡太守景明三年除荊州沁廬府長史加明威將軍永平二年除同徒

府中兵參軍事又除本府司馬應賛府僚而在流攝割符作守治有能及孝昌永平二年二月廿五

之州安北府司馬應之州安北府司馬應賛府僚而在流攝割符作守治有能及孝昌永年

自薨未餞坮作洛陽軍文里宅春秋五十八延昌九年十一月廿八日薨於本邑黄山之陰

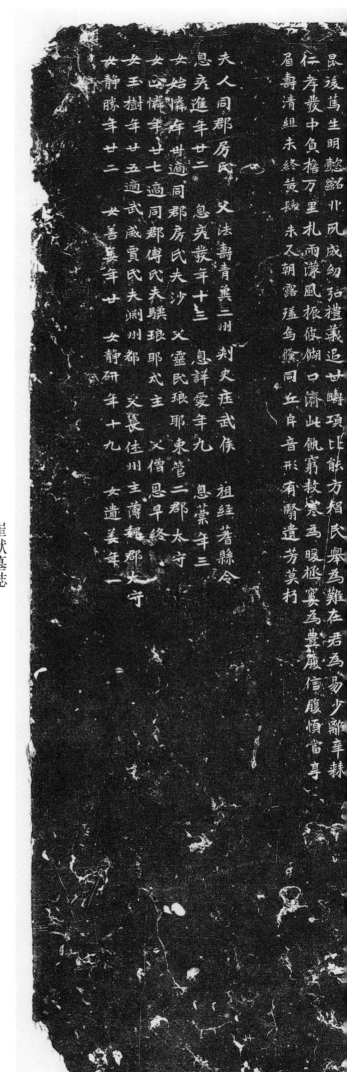

昆後篤生明懿銘□凡成勿弘禮義追廿疇頊此能方相氏舉為難在君為易少離辛赫
仁孝叢中負擔萬里扎雨漾風振彼餬口濟此餓窮救寒為暖桃宴為豐廉信腹愜當享
眉壽清組未終黃髮未及朝露殲烏儵同丘岸音形有齊遺芳莫村

夫人同郡房氏　父法壽青兗二州刾史庄俟　祖絟著縣令
息亮年十三
息詳愛年九
息棠年三
女始憐車世適同郡房氏夫沙　父靈氏琅耶東管二郡太守
女忄憐年廿七適同郡傅氏夫駬琅耶太守　父僧忌早終
女仏樹年廿五適武咸賈氏夫涧州都　父長住川主薄輯郡太守
女玉樹年廿二
女靜脁年廿二　女善美年廿
女靜研年十九　女遺姜年一

崔猷墓誌

刻於北魏延昌元年（五一二）十一月二十八日。一九八三年四月出土於山東省淄博市臨淄區，現藏山東臨淄齊文化博物館。拓本長一百一十二釐米，寬六十九釐米。

魏故貞外散騎常侍清河崔府君

墓誌銘并序

君諱猷字孝孫陳清河東郡人諱

源命桉其末尚矣少典誕炎德感

火瑞營都於魯王有天下應八世

五百餘年伯夷為堯秩禮四点佐

禹治洪太師以翼同達國糧茵

分封命氏君其後焉舜葉邸守

屍頡龍七世祖岳元嵩晉散騎侍

郎高祖蓥道棠大司農卿祖樂陵

太守曠元達德懋卿家嘗世宗車

父清河太守靈瓌言行每玷名秀

㪍峩樹言樹行有禮下有法太敕斗　厚齊代以為美談閨庭雍懃造腹　便堪骨鯁庫鑲供濟尊軍誠庚之　立年方志學魏咸南被閣門非從之　君從父兄也君風槩風成識藝早　一時敎太傅領尚書令公時

三年尚補州主薄十七年高祖
鸞駕南轅荊遷河洛于時三府妙
選務盡門賢除君司徒行參軍尋
轉夫將軍主薄又補安南府司馬
除太尉騎兵參軍本國中除本
州別駕又除大將軍府中兵參軍

事廿二年薰賞外散騎常侍尉勞
渦陽還京除閤仗府中兵泉軍事
又除本郡太守景明三年除荊州
延書府長史加明威將軍永平二
年除之州北安北府司馬應贊府僚
所在流稱剖符作守治有能名享

舝弗以永四年二月廿五日遘疾
終於洛陽暉文里宅春秋五十八
延昌元年十一月廿八日葬於本
邑黄山之陰陰築贈冠軍散騎常
侍朓燿陵谷頹從遺芳舛戾迺作
銘曰

姜川昒瑞炎德降祥不烈不仍

葉克昌匡尭贊禹翼武龕高逢基

蒍三崇構堂三慶流昆後萬世明

懿嶷北凤成幼弘禮義追世躊頌

甿能方相民舉為難在君為易抄

離辛棘仁孝蒸中負擔萬里孔雨

濚風振彼翻□濟此飢窮救塞為風

暖橋窜為豊廉信腹順當享眉壽

清組未終黃髮未及朝露殲焉儔

同丘卣音形有殪遺芳莫杇

夫人同郡房氏父法壽青冀二

州刺史庄武侯　祖経著縣令

息尧進年廿二

息尧嵗年十二

息詳愛年九

息蕖年三女始

粦庠世適同郡房氏夫沙女心憐

民琅耶東管二郡郡太守女

牟廿七適同郡傅氏夫騏琅耶式

主父僧息早終女玉樹年廿

五遘武威賈氏夫澗州都督父襄
徒州主薄魏郡太守　女靜勝年　女靜研年
廿二女善姜年廿
十九女遺姜年廿一

高道悦墓誌

君諱道悦字文欣遼東新昌安鄉北里人也世襲冠冕著姓海右方祖東夷揆

尉徐盖侯督高梁曲風光前魏曾祖尚書僕射才輝龍部冀範後燕郡著

獻孫遠名播二國方平州珪瑾鳳樹騰聲早年君稟河山之秀氣含電之袖

精沖齡表歧嶷之風綺歲招生知之譽淵情峻遰器宇難窺青襟深機鑒英越志

藝罷鞀髣篇序童風輝茂美清言善賞要好意氣重聲前孝敬醇深機鑒英越志

性端凝言不流雜氣韻苦遙与曰雲同韜風槃昂藏与青煙俱飄年十五除中

書學生拜侍御史遷主文中散限期李秋閱集洛陽而兵使襄違稽犯軍律當

聞機妙理齊繩究尚書僕射任城王地感人華寵冠朝右尚書左丞公孫良才

狗尾翔路星飛駟馼徵兵泰雍限期李秋閱集洛陽會欣洗谷由此聲格遐邇

望沖遠天心眷遇皆須氣自高曲樹私惠君竝禁翔會欣洗谷由此聲格遐邇

欽屬難高祖孝文皇帝深相知體雅見器愛臨軒撫歡形於詔牘既而從

縣屬洛中更新朝典銓品九流革易官第妙簡才英彌彰諸東葳乃除太子中庶子

絹運儲閭徵音獨韻但河陽尖晝潛懷不軌追慕崇商連視寍劬挨鉤吐心邀

同昴鏡君廈聲作色挍其山計既殊潘崇饗芊之謀遂同陽原頭風之禍以魏

高道悦墓誌

刻於北魏神龜二年（五一九）二月二十日。一九六九年出土於山東省德州城北胡官營，同時出土的還有其夫人李氏墓誌，曾藏德州圖書館，一九八三年移藏山東省石刻藝術博物館。拓本長八十三釐米，寬八十二釐米。

中庶子高君資生煒亮事業忠淳作猷儲侍佳宜負毅遂為群小所忌危身棄
中行路致歎視聽同悲朕甚悼於廠心可贈散騎常侍營州刺史謚曰貞侯
黃賜帛一千迁并遣王人臨護喪事以其年秋九月遷塟於冀州勃海郡條縣之
西南以為塋宅但舊塋下濕无可重塟此山際遷塟於王塋河東片之不堪
神龜二年歲次己亥春二月辛亥朔廿日庚午穸於崇仁鄉孝義里昔大和之
世疾內有記乃銘令恐川隴龕移蹔靜瀍城是以追述徽猷記晰壞陰其舉日
遼衆耀精營龍輝靈神區菴誚世育人英遷源昭晰綿葉負明如彼芳蘭根柯
連馨邈我夫于卓矣難關師心曉物書洞生如昂昂干里汪汪坡清輝巒賓映
勞風藏莛賞韻西京赨光東囹憲閣承視儲闈仰則二鮑菴英兩傅慙德
髙皇稱歎承於蕳墨比千逢羞陽原屬劬陪逵賓光荆門喪寶痛貝雲煙哀欻
禽鳥或銘泉阿永於風道

君諱道悅字文欣遼東新昌
姿鄉北里人也世襲冠冕著
姓海右乃祖東秉掖尉徐
侯聲高粲曲風光前魏曾祖
萬書儁射才輝龍部翼範後
燕祖齊郡清獻孫遠名播二

國夸平州珪璋鳳樹騰聲早
年君粟河山之秀氣含雷電
之神精沖齡表岐嶷之風綺
歲弰生知之譽淵情峻遴器
宇難窺青襟泛庠業光衡朝塾
羈髫篇序童風輝茂美清言

善資要好意氣重贄節孝敬

醇深機鑒英越志性端潔言

不流雜氣韻苕遷與雲同

飜風縈昂藏与青煙俱

十五除中書學生拜侍御史

遷主文中散轉治書侍御史

當官师行纂右斂祥荆扬

寔狥尾翔路星馳徵兵

秦雍限期季秋閱集洛陽

兵使寨違誓兆軍律靈

要理齊繩究尚書僕射閣

王地感人華寵冤朝右尚書

左丞公孫良才望沖遠天心
眷遇皆負氣自高曲樹私惠
君並禁翔會欣洗谷由此聲
格遴迹欽屬雎二鮑之匡漢
朝雨傳之諧晉室並以過也
進諫議大夫獻納風規潮野

愍聽高祖孝文皇帝

深相知體雅見器愛臨軒稱

歎采於詔牘既而遷縣洛中

更新朝典銓品九流革易官

弟妙簡才英彌諸東載易乃除

太子中庶子絹正儲闈徽音

獨韻但河陽失當潛懷不軌
追慕慕之喬連規宋勿揆翻吐
其迄訟計盻殊潘崇饗芉之謀撽
遂同陽原頭風之禍以魏大
和廿年秋八月十二日春秋

緯　下　良　乃　聞　世
亮　故　器　喪　而　五
稟　太　深　朕　流　暴
業　子　可　社　涕　喪
忠　中　悼　稷　曰　於
淳　庶　惜　之　非　金
作　子　迹　臣　但　墉
儲　高　　嗚　東　宮
侍　君　　呼　宮
匡　資　曰　枉　缺　高
　　生　門　殲　輔　祖

負嶷遂為群小所忌危身
絷中行路致歎視聽同悲朕
甚狼悼於廟心可贈散騎常
侍營州刾史諡曰貞侯
錦一千迸遣并遣王人臨護喪
事以其牛秋九月遷藝軍州

勃海蓨縣之西南以為宅宄
但窀窆下濕尋可重層日此
山際遷塋於王恭河東山片之
平�神龜二年歲次巳亥春上
月辛亥朔廿日庚午歲於崇
仁鄉孝義里昔太和之世殯

内有記其銘今恐川龍飛騰移
美猗運戚是以迺述徽託
晰壤陰其鞏曰
遼藂耀精營龍輝靈神區菴
詣世育人英遙源昭晰綿葉
負明如彼芳蘭根柯連馨逝

我夫子卓尔難闕師心曉物

雲洞生知昂昂千里汪汪

坡清輝贊賢體勞風莪莪儜韻

西原飜光東國憲閣承視儲

閜仰則二鮑羞英兩傳懃德

高皇稱歎凧於簡墨此千逢

牢陽原屬劬隋逵賓光荆門
喪寶痛毋貞雲煙哀讃衛鳥戎
銘泉阿永於風道泉

高道悦妻李氏墓誌

魏故伏波將軍司空中兵參軍高輝之太夫人墓誌銘并序

中竟雖先有銘記而陳事不盡今以奉蒸重秋沈扃舊山借水改上

隙追立誌序即鐫之於上蓋泉父天毋地之議故不剗造銘石耳

夫人李晉室東遷因崔遂居梁國人也顯祖獻文皇帝之内姝元珠皇后之季娃羊世聯扱宗

父祖重德挺後魏行高器範義重當時祖方林仁東大將重儀同三司碩丘獻王父攜

之使持節都督異青之相濟五州諸軍事征南將軍咸司儀同三司異青二州刾史彭

城靜王朝格既斑非元氏宋王毛夫人兄平始隆為公珪瑋特挺軹羣出尚書中

朝郎具贍之美立年居尹布四方之則又出牧本州謦藝京野徵還京除尚書史中

尉轉吏部尚書右僕射又頻二子諧夫人天聰令姝識冕淵尚書令五百戶不剗

廢农如頌又京王異逭芳爵即轉世品移授第二子董師所行亂捷封武邑郡公食邑一事五百戶

二子雄陽並非纶裹要豫識不成立鑒事變遂諸形默朖竟兔祭口兄識之高皆此頻其

也性孚順而有婦功殺人義而尚節倫奉姑盡溫清之養事夫竆挻敬之涼弟姪妙善針

雅視尊甲器其德行非雅大夫之不重愛然是中外之所欽賜又能於婦工妻及迁羣

綘裁綵綵皆有製法石表軹儀田不由出凡誕兩男一女輝十一而丁荼妻及迁羣

普夫又挻訓委道渠朝卷有方總益毋之從里戍軹齊嫗之弐勒文伯終不旐髙其範趣

高道悅妻李氏墓誌

刻於北魏神龜二年（五一九）二月二十日。一九六九年出土於山東省德州城北胡官營，曾藏德州圖書館，一九八三年移藏山東省石刻藝術博物館。拓本長八十點五釐米，寬八十一點五釐米。

魏故伏波将軍司空中兵榦軍

高輝之太夫人墓誌銘并序

亡考弦（殘）巣雖

先有銘記而陳事不盡今以奉

藥重被沈扃舟闇舊山停水改

上隆追立誌序郎

鐫之於上盖泉父天毋地之議

故不别造銘石再

夫人李碩丘衛國人也顯

祖獻文皇帝之内对九柴皇岢

之季姪帝世聮秦漢葉

晋嫈東遷囙窟逐居梁國乃

世濟大皇化之初始歸荣摔眷
高播名於宋竟父祖軍德於後
魏行高器範義重當時祖方秌
忘東大将軍儀同三司頥正康
王父攜之使持節都督異青定
祖濟五州諸軍事泟南将軍成

有儀同三司萬青二州刺史彭城
城靜王朝格既斑非元氏玉王
至夫人兄始隆爲公珪瑝
特挺軌憲出羣十歲登朝珎具
臨之美立年居尹布四方之則
爰出牧本州讒濫京野澄還京

除尚書御史中尉轉吏部尚書

遷尚書右僕射又頻二董師所

行尅捷封武邑郡公食邑一千

五戶身河山錫芽爵

耶轉世品移授第二子諧夫人

天聰叡識冥淵高憲無不尅

慶桑如頹及京王墓逢賊亂茲
趙假起義兵闕竊神器百姓出
出咸相景慕英人雖殺二子雄
陽並非納襄要豫識不成玄鑒
事寔遂潜形默服竟兔帝事亮
識之高省此頹也性孝順帝有

婦功穀人義而尚節儉奉姑盡
溫清之養事夫窮挄敬之源婦
姒仰其雍穆尊甲器其德行非
雖夫人之所重愛忘是中外
難夫人之所重愛忘是中外
之所欽贍又能於婦工妙善針
縷裁練鮮督肯製法冠裘

履緝之所欽贍又能於婦工妙善針

儀閨不由凡誕兩男一女輝
十一而丁荼毒及逮室譬夫人
挺訓乘道庶朔養有方從母之伯終
從里戌軒齊嫗之戒勗文
不能髙其範題也及輝元弟戌
人始治朝窟任祿昳激資供寧

擘方向舒晨霜訓刀一不當霜
気飇涾暴彫榮於夏紫根柯始
茂乃無秋而摧涔春秋五
一以神龜元年歲次戊
月十八日癸卯竟於信都城之
武邑里殯於西堦粤二月辛卯

朔廿日庚午遷窆於縣之山举

仁鄉孝義里涌音範之長湮悲

在蘭勳而永滅諒王質之有常頹

在湼而不涅綜石以品苏凜

流之於後世陵千範之有聲日

造化而不絕其辭曰

遺系緒綿長瓊枝綺葭

寶葉芳張三世儀同一門五王

閨迳風裰訓禮元揚窈

拜欽星早嬰勃里獨少負孫婦姻

童誡後頽訓有方知盈後里如

攜醼館輝崴

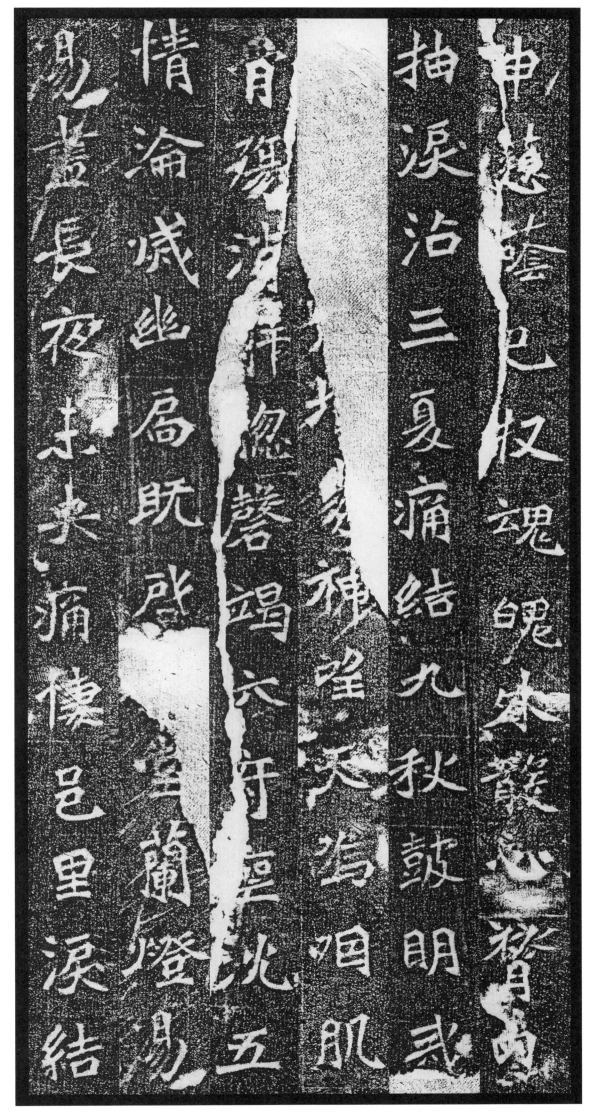

神愡陰□□奴魂魄本髮□□省肖幽

抽淚治三夏痛結九秋鼓明□咽肌

先□神□为□五

肯獨沼□忽馨唱六守□沈五

情淪戚幽局眠咸□蘭燈湯

湯鹽長夜求哀痛懷邑里淚結

邪郷追晞軌迹式召□□

息輝字顯祿祐波將軍同□州□史□品□輝妻趙

國李氏祖牟牟郡大守父挹川主傅頊

太守兄考怡新榮大守申墅府軍鎮東妻

長史行本州事輝長息元粟安□

年八□□□妹遵□□年六

年八

琲弟嶷子敬猷年廿九襄威將軍員外散騎

侍郎琳妻清渭路氏祖蒨本州主簿州都父安和

綜本郡　長息元宜字子信年

九　信弟仲言字子正年七

正弟林貞字子諒年六　信姑

守慎華年八

輝妹□季令通僊□

水曹行祭□祖秩同州主簿史益奴本州別駕

長息明泰年七泰第德合

□妹□妃□年六□

泰妹□妃

前任城輝府

步壽墓誌

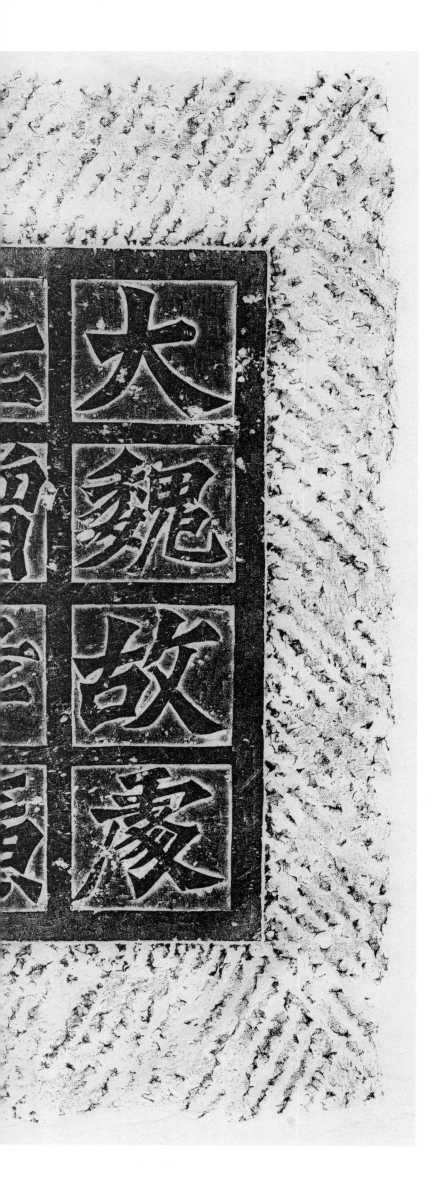

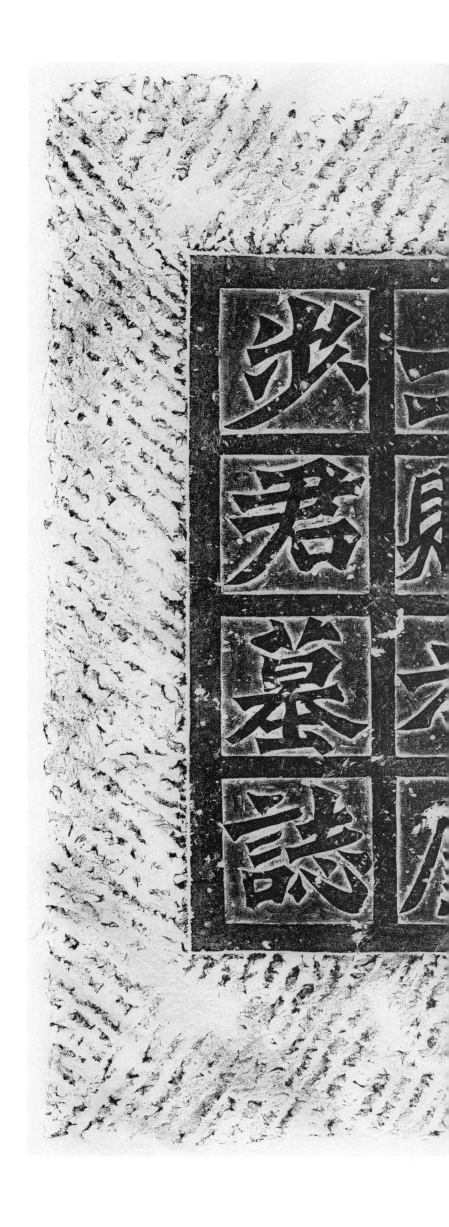

君諱壽字伯山曲安雲陽人也蓋晉卿
步揚之苗裔吳太將軍交州刺史騰之
八世也曾祖意和陽平太守祖蔡父阤抱
本衡門尚園自若君志性寬雅剛柔同
素衡門上園自若君志性寬雅剛柔同
邑壽于冰明遼攸然箸以大瑰正光三

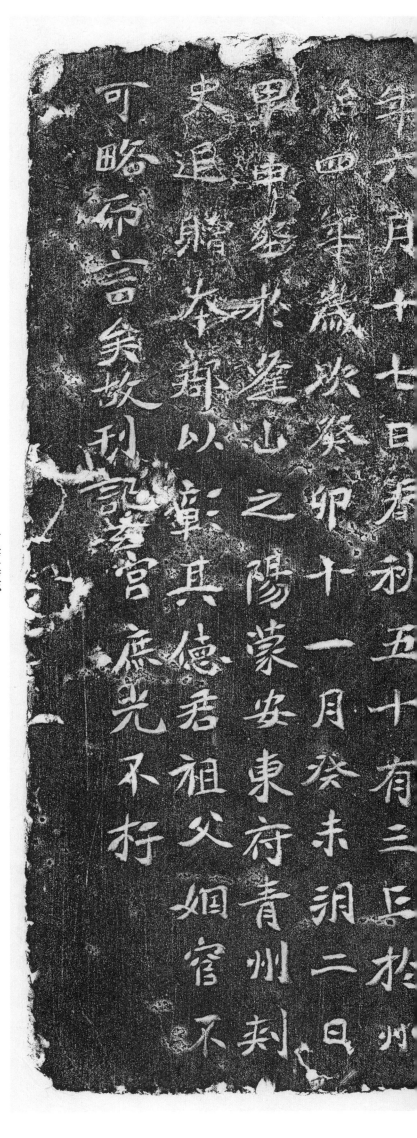

步壽墓誌

刻於北魏正光四年（五二三）十一月二日。近年出土於山東，現藏私人處。誌蓋拓本長五十七釐米，寬四十四釐米，墓誌拓本長四十六點五釐米，寬三十四點七釐米。

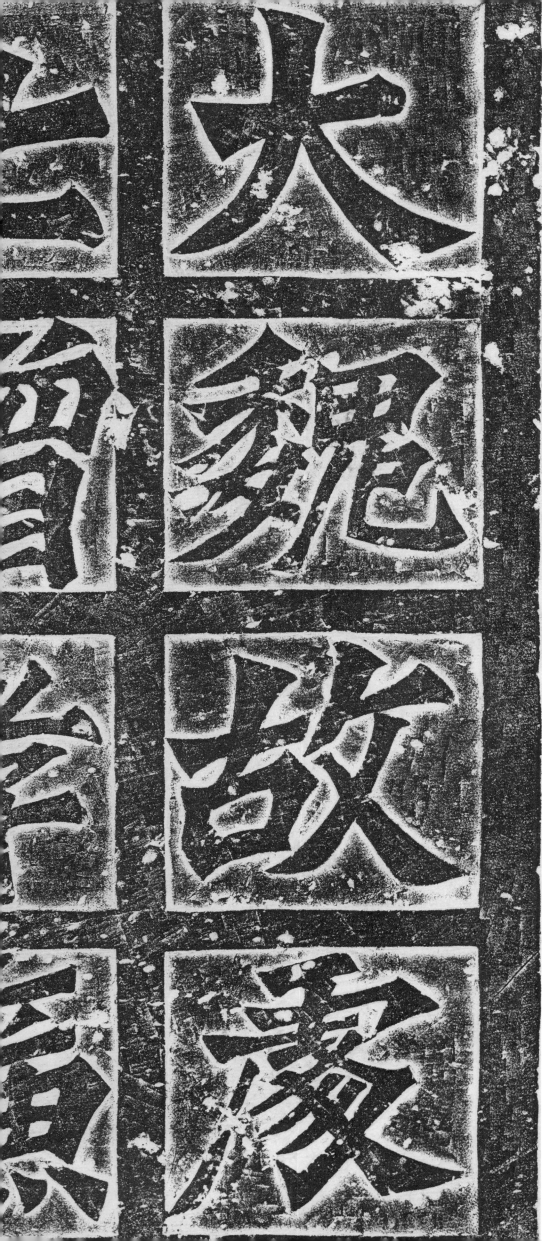

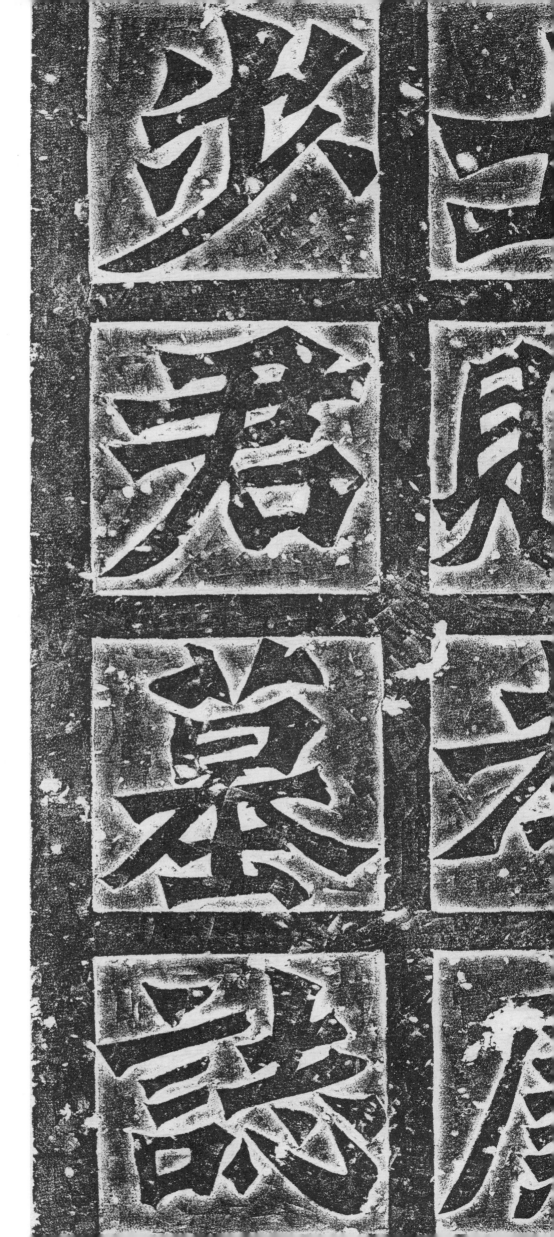

祖蔡父陀抱柰橷門

發也曾祖原和陽不

吳太將軍交州刾史騰之

人也蓋晉卿步招之苗裔

君諱壽字伯山曲安雲陽

祖國

表衡門

祖原和陽不平太守

史騰之

苗裔

自若君志性寬雅剴柔同

篤奉行彌明遂敬然著以

大魏正光三年□月十七

日春秋五十有三卒於州

□年歲次癸卯十一月

癸未羽二旦罣申焚於

山之陽蒙安東府青州剌

史追贈本郡以彰其德君

祖父姻睿不可略布言曰祖父

刊凱葊宫庶兒不打

賈思伯墓誌

故散騎常侍尚書右僕射使持節鎮東將軍青州使君賈君墓誌銘

君諱思伯字士休齊郡益都縣鈞臺里人也其先乃武威之冑族徙諠並情高邁士

峻漢朝十世祖文和佐命黃連經綸魏道九世祖機作牧幽朔中途值亂避地東徙逐

宅中齊為四嚴冠冕考道京州主尊州中正本郡太守伯逐寺中書侍郎遘贈青州

則史自太傅已降賢明間出君之生也海峽革靈含章式載十歲能誦書詩成意毀院

南容應西華之選稍遷少兵挍尉轉中書郎如論之詔禮美武皇不頴華藻庵大衛泯

躬括之除執筆言言巽揚末命頌託於君手宮車妟駕少卿正始二年丁冊憂夫氣眼

唯撥六軍五牛南拍時尾行間叅誤惟凱祖之交武皇繼統人君次事注奉爲夫展展

忠照大節除輔國將軍河內太守非其好也以長鵬鹽少卿正始三年高稿彌淪

關除滎陽太寧歲府授時前仁壽將軍南青州刾史莅政未暮途父艱離任君之訴本之訴命對

冤州刾史班孫鄴魯化行如神徽給津黃閂侍郎轉涼州刾史未拜除太尉公清河府

性紕孝善執筆四載之間冊集荼蒙晨晷立廿常見齒終壅除光祿少卿遷左將軍

閬邀迦警桁克諧金石禮暢樂和獻替莫建敕秦無墮元凱衘世引名号稱武庫于

直道不迴未句三陟梅績等人千載非二加安東將軍青州大中正斟酌鄉郡氏

區分柳揚昌替冷隆唯允俄侍讀講杜戊春秋

賈思伯墓誌

刻於北魏孝昌元年（五二五）十一月。一九七三年冬出土於山東壽光市城關鎮李二村，現藏山東壽光市博物館。拓本長五十七點二釐米，寬五十八釐米。

渤海蒼蒼　潮不息　浮濟逕　濟埋靈鄉城　蕭瑟松聲　蒼芒雲色　將同萬古丘陵誰識

散騎常待尚書右僕射儀持節鎮東

將軍青州使君賈君墓誌銘

君諱思伯字士休齊郡益都縣釣臺里人

也昔先乃武成之冑羙逺想誼英情髙邁

漢朝十世祖文和佐命黃運經綸魏

道九世祖機作牧幽翰中途敦涯地東

徒逺宅中齊為四服冠冕考道京州往遵

州中述本郡太守伯父九壽中書侍郎述

贈青州刺史自太傅已降賢明間出君之

也海城芊靈含章式載十歲能誦書詩

成言毅貌傳備閱流略之言多識前古

之載工草隸善辭賦文范儒宗追述歸屬

學優余由遊宦北都年廿一輝禍本朝請

時齋使継好来躬上國以君造次清襟

運木之辨命紫南客應西華之選稍遷少
兵挍尉轉中書郎如論之詔擅美一時
和時三年
當礼郢悠六軍五牛南柏時
尾行閒飛誤帷幕凱祖之文且不領
苹耜奄次大斷弥泟唯機之際親華託言
藻揚末命顧託宣於君手富車要駕哉
其纉統父君事注奉展忠照大節除輔國

將軍河內，太守非其好也，以授鵬臚

太始二年丁丑夏去職，服闋除榮陽太守

歲府云周祭授特節前行輔軍南青刺

史蒞政幷幕連父艱離任君性純孝善執

空四載之間冊集茶兼宦野骨立乎見

齒炎莊除光祿少卿遷左將軍克州刺史

班絛鄲魯化行如神徵給事黃門侍郎轉

涼州刺史未拜除太尉公清河府長史俄

遷廷尉卿轉衛尉遷太常兼度支尚書遷

都官七兵二尚書殿中尚書司管閣

邈迤警枑克諧金石禮暢樂和獻替戴

敦奏无隱元凱弼世弘名号稱武庫軒

直道不迴未旬三陟梅績等人千載非迤一

加安東將軍青州大中正酥酌郷部兒文

區分抑揚昌替浧隆唯九俄侍讀講杜氏
春秋杕顋陽前殿接逰御座東面揮塵討
論經傳舉宗致言約義敫辭高旨遠在
斯逰帝初功伊倍愛業尊師曰隆其敬雖譽
立之訓周王奕昌之師漢主礼頌隆崇亦
不是過方當眠衰台階位弟三夫奉文思
之君陪昇中之礼而降年不永春秋五十

孝昌元年七月甲辰朔十六日薨於

洛陽懍□里一人慟情百寮軏泣齊裋之

追仲父孔峻非酸漢明之悼予良方逮仲

切惟君稟寞□明之略載詢直之姿含利

之道負國之器忠以奉帝孝以承親

守虛哩以藏書□不術能卯求譽凡典二郡

收兩州歷五朞迁三省莫不廉白持挍□

恕害物加元溫兮

風淡如白水廉德可依其人可仰不羣淳

世呼可悲矣即以其年十一月歸塋於

州追贈散騎常侍尚書右僕射使持節鎮

東將軍青州刺史諡曰頌被於管弦容像

仔於圖畫但縑彩無年村之基玄石有永

全之賈稷載芳歖貼之及泉其辭曰惟

君焉生命世抽英岐嶷初載氣秀神清
高產雅業發群□□□□圓過駿有聲文
極辭宗學窮皆古懷　引鑾宗鍾鳴齊魯連
屬飛龍時束九五□□譬入往利見高祖
釋褐素樞衣冠闕阹降承明負暎釋褐
頻彼騰到易鱗化骨游緣德進逸無一代
列隸驟昇界納言亞歧飽恩飫浮豐醉頻化

守益州自青祖兗癸姑民碑禔棻勒揚蕰訓
貢者伊師周唯呂道貴蕁阿衡尚文先
程具睹迍瘴斯舉東西矑佺路茅陽阿
陽卹至貪條㮾垂秉台路茅黄陽阿
言大道瑒善如永匡馬父世
鴻海潮潮不息浮江迮濟埋靈鄉城蕭逴
松聲蒼芷雲危將同萬古丘陵誰識

王雍墓誌

魏故長廣東萊二郡太守馬府君墓誌銘
君名雍字景和太原晉陽人也其先姬姓
有王子城父者自周適齊遂氏王焉君資
慶締緒陶和眹德□導憙以宅身體靜恭
祇立性□□□□張自是止臺州閭欽□
標邦國□□□逆家谷拜□
縣令惟誠□□以致治所□

王雍墓誌

刻於北魏武泰元年（五二八）三月十五日。山東膠東地區出土，現藏私人處。拓本長二十六點三釐米，寬三十二點七釐米。

魏故長廣東萊二郡太守馬府君墓誌銘

君名雍字景和太原晉陽人也其先姬姓

有王子城父者自周適齊遂以鳥官資

慶締緒陶和瞹德暉導懿以宅身體靜

而立性靜荒从張自吳丘譽川間鈇作

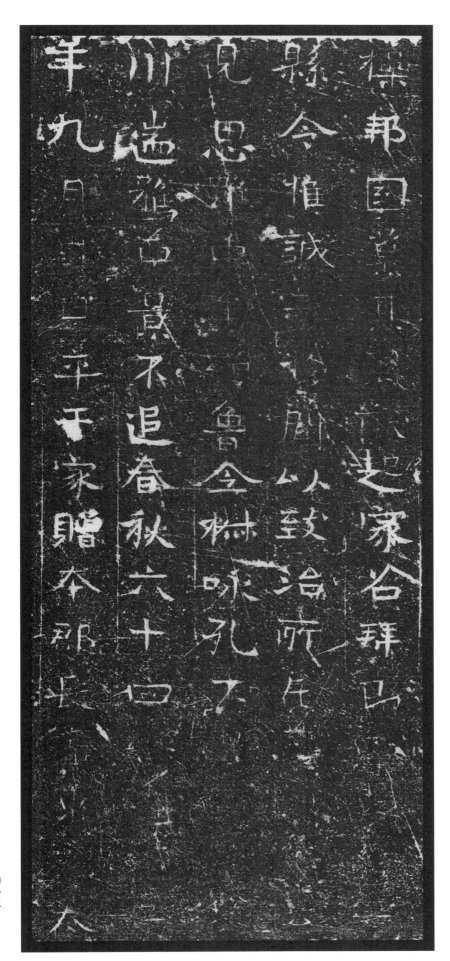

守龜□□九年春三月十五日窆于邙

峰山北十里小山之陽乃作銘曰

厥祉時維姐胄逓翰轡起水梫吐秀鄭僮

宰君頻頻邦守祝駕何騎淪光庵岫高堂

既聞幽泉子巳闢披茂于誰傳圎芳子金石